童绘美术馆丛书
TONGHUI MEISHUGUAN CONGSHU

实验水墨

SHIYAN SHUIMO

陈夏玲　主编

广西美术出版社
GUANGXI FINE ARTS PUBLISHING HOUSE

前　言

　　将绘画融入生活，将故事寓于教育。绘画过程其实就是讲故事的过程，尤其是对于孩子。每一幅画面都能充分地展现出孩子最近发生的事和对生活的感受。投入绘画的孩子能与身边的一切事物对话，画说着每一笔的感情。

　　孩子的世界是多彩的，相较于绘画技巧，孩子的内心感受和绘画探知，更为可贵。教师的作品是根，孩子的作品是枝。教师为孩子埋下一颗绘画的种子，让绘画在孩子的心中萌芽，朝着不同的方向，以不同的姿态茁壮生长。艺术创作过程中，没有所谓的对错，孩子不需要迎合任何人的审美标准，不必一定要成为大画家，只愿你，落笔时，点点滴滴，皆是美好。因此，关于绘画，教师要善于思考，多想想，多看看。因材施教，莫过如是。

　　本书是在教学实践中不断探索与思考慢慢成形的，收录了许多孩子们的优秀作品，画面丰富、有想象力。同一个课题，孩子们以不同的想法表现出来，这对于幼儿园孩子和小学生发展都有良好的引导作用，旨在让孩子通过本书，感受生活，描绘生活。将所知所想通过绘画来抒发，意在培养一个对生活充满热爱，有独立思考能力、有想象力、有创造力、有艺术修养的孩子。

目 录

CONTENTS

1 树梢上的黄鹂鸟

两只可爱的黄鹂鸟在枝头上唱歌，它们的歌声可好听啦！连树上的花蕊都被黄鹂鸟漂亮的羽毛吸引住忍不住绽放了呢。小朋友们，让我们现在拿起画笔，把两只黄鹂鸟画出来吧，要注意颜色搭配哦！

① 用油性笔画出小鸟的眼睛。

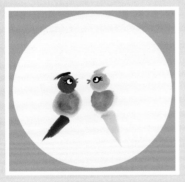

② 用毛笔和国画颜料画出小鸟的形状。

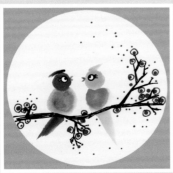

③ 用油性笔画树枝，用水彩笔画上圈圈点点代表叶子。

④ 用毛笔沾水画在叶子上，让叶子的颜色自然晕染开。

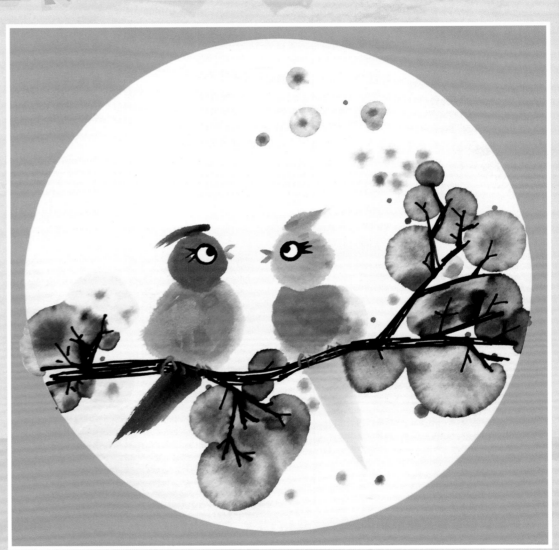

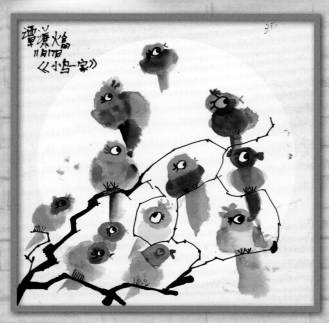

谭谦燨　男　7岁画

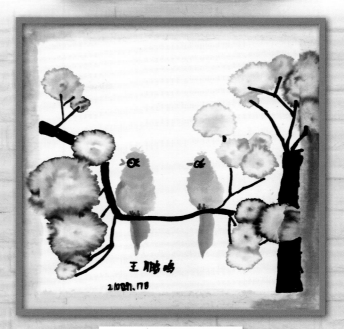

王鹏鸣　男　7岁画

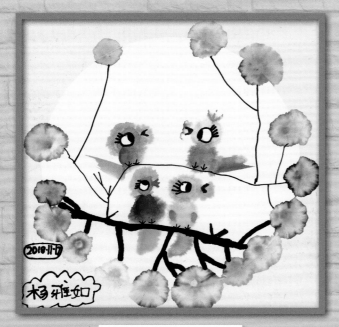

杨雅如　女　5岁画

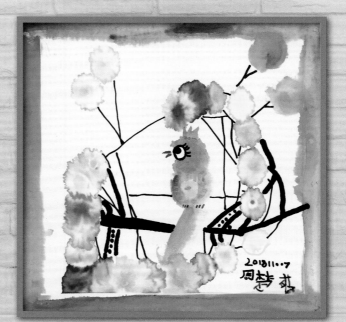

周楚茗　女　4岁画

小·提示

用水去晕染叶子的时候，叶子要有疏密大小的分布，如要表现出大叶子用水就多一点，小叶子用水就少一点。

2 遨游中的鲸鱼

小朋友们，海洋里边哪个动物最大？鲸鱼！它是海洋的霸主，更是我们人类的好朋友，它和我们共同生活在美丽的地球上。小朋友们，现在就让我们一起来认识它吧。

① 用马克笔勾画出鲸鱼的外轮廓。

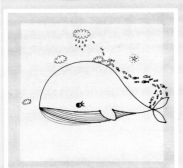

② 用油画棒画出海浪装饰。

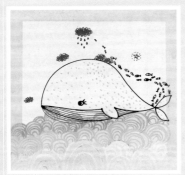

③ 用国画颜料进行油水分离。

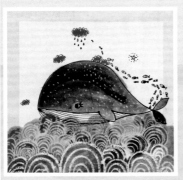

④ 丰富、装饰背景。

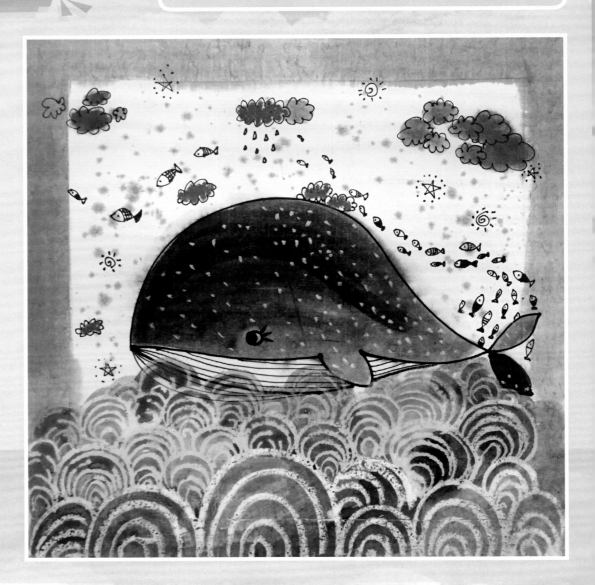

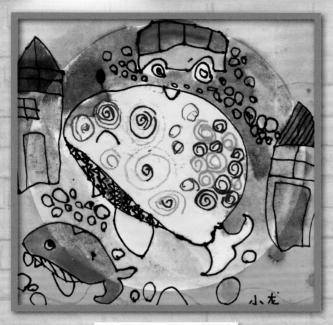

黄子龙　男　4岁画

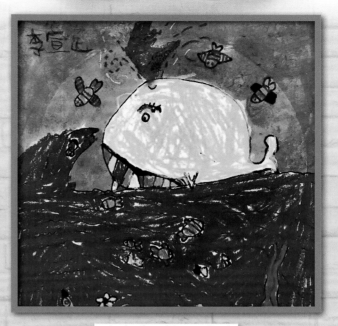

李宣逸　男　5岁画

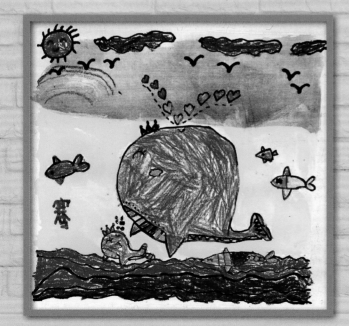

唐梓骞　女　5岁画

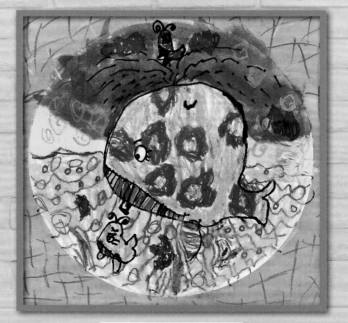

韦佳鑫　男　5岁画

小·提示

海浪的画法是油水分离的画法，用油画棒的时候要用力画清楚一点，海浪的大小也要有变化，这样出现的海浪就很漂亮。

3 蜗牛乘凉

世界上爬得很慢的动物有哪些？其中谁的身上背着螺旋状的壳？对啦，蜗牛！蜗牛用它柔软的身躯背负着很重的壳，壳也是它的家，累了就缩回里面休息，如果有坏人攻击，壳也是它的避难所哦！我们今天帮蜗牛装饰一下它的家吧！

① 用水彩笔画出叶子的形状并用水晕开，再用吹风机吹干可控形。

② 画出蜗牛跟背景的叶子、花朵。

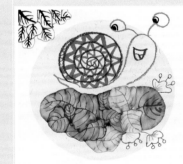

③ 用蜡笔和水彩笔给蜗牛壳上色，可用绘画元素进行装饰。

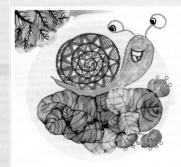

④ 用不同颜色的国画颜料给背景上色。

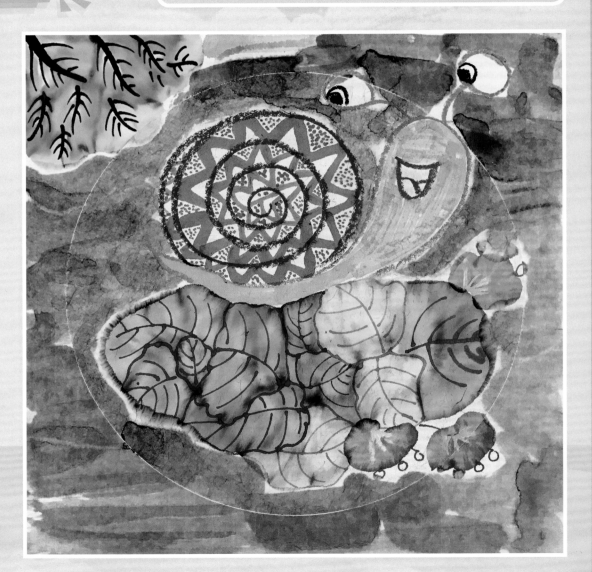

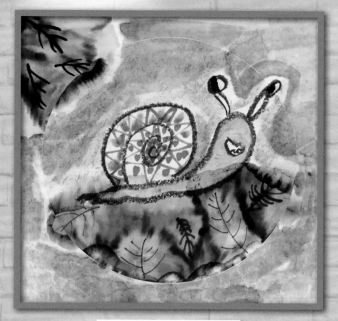

苏锦涵　女　7岁画

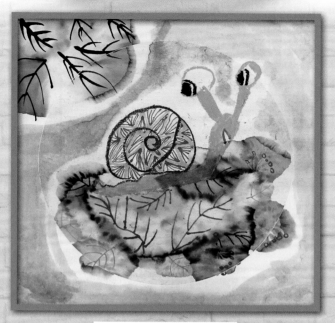

唐皓昕　男　7岁画

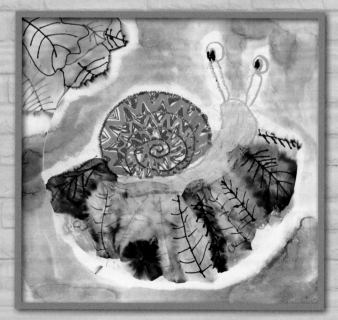

谢语翎　女　5岁画

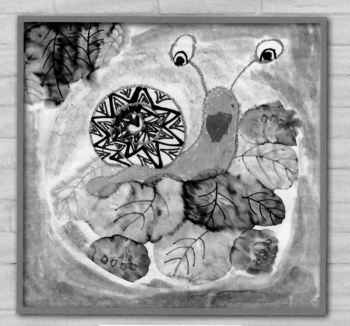

杨景文　男　7岁画

小·提示

水彩笔画叶子色彩至少有两种以上，这样用水去晕开的叶子才会有层次感。用水晕开要少量多次。

4 站起来的鳄鱼

大家来看看这是什么动物，长长的嘴巴张得好大，还有一条长长的尾巴，大大的肚子！原来是鳄鱼，小朋友们见过鳄鱼吗？它们生活在湖里，还有很多的鳄鱼小宝宝。让我们来画鳄鱼妈妈跟鳄鱼宝宝吧！

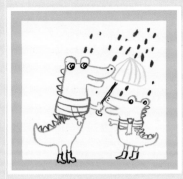

① 用不同颜色的蜡笔画出鳄鱼。

② 画出场景，再用点彩法给鳄鱼的背部装饰。

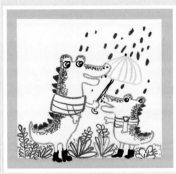

③ 油水分离法，用国画颜料给鳄鱼上色。

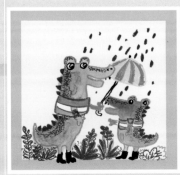

④ 用冷暖对比色给背景上色。

陈倪可　女　5岁画

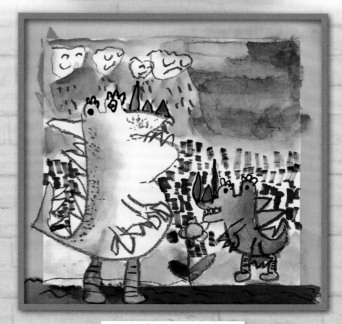

罗方宇　男　5岁画

宁星懿　女　5岁画

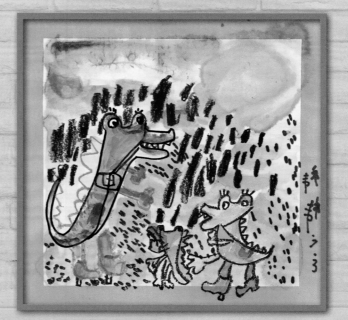

韦祎祎　女　5岁画

小·提示

鳄鱼身上的点点只点在背部的一侧，不用全部点完。身上还可以给他穿上漂亮的衣服。

5　国宝大熊猫

① 用油性笔画出熊猫的动态。

② 用蜡笔平涂熊猫，画出竹子。

③ 进一步用蜡笔丰富画面。

④ 通过油水分离的方法用国画颜料平涂背景。

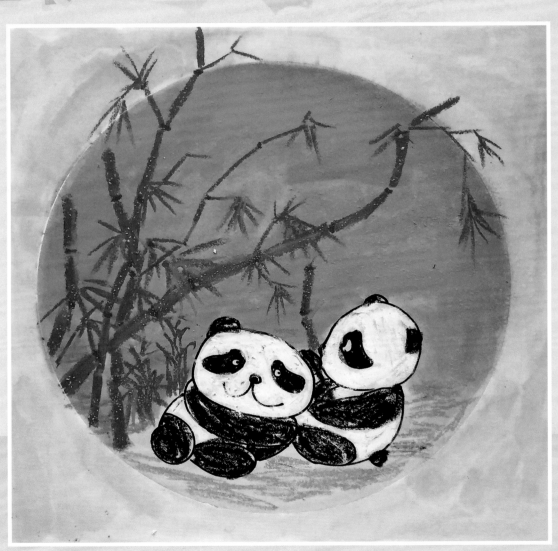

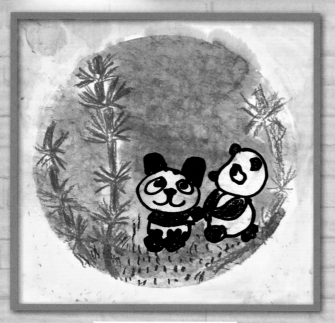

闭晨熙　女　5岁画

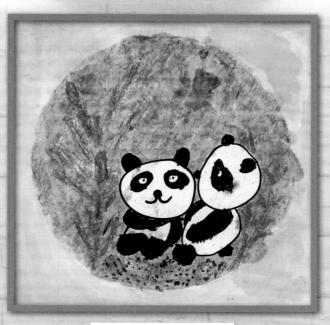

陈涵　女　8岁画

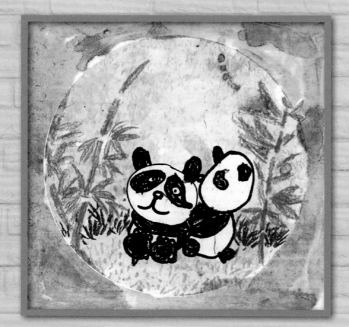

伍绍博　男　5岁画

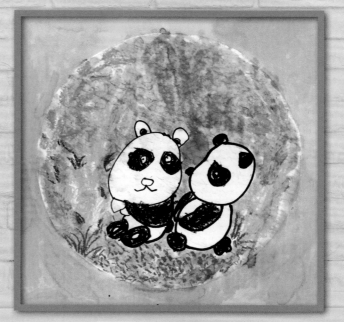

徐娅楠　女　5岁画

小·提示

大熊猫白色部分用白色油画棒涂，油水分离的时候水分就不会渗透到熊猫白色部分。

13

6 梦幻水母

这一天水母爸爸和水母妈妈带着两个孩子一起出去玩，它们游啊游，游到一个漂亮的彩虹的世界。你看！水母爸爸一会儿变成了紫色，一会儿变成了蓝色。咦！水母妈妈身上还有两种颜色呢。水母一家人在七彩的世界里快乐地玩耍一整天！

① 用水彩笔涂满整张宣纸。

② 用毛笔蘸清水晕开水彩笔的地方，等干后，再用清水晕染出一个个水母头。

③ 用毛笔蘸清水把水母的触角画出来。再用笔甩清水上去。

④ 等画面干透后，用水彩笔画出水母眼睛，装饰水母。

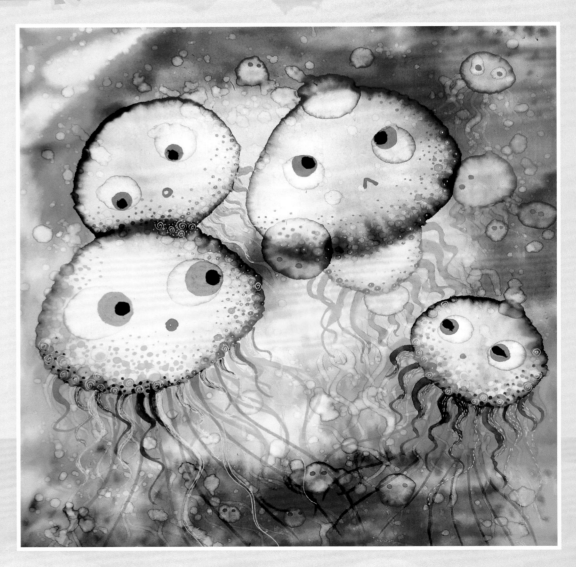

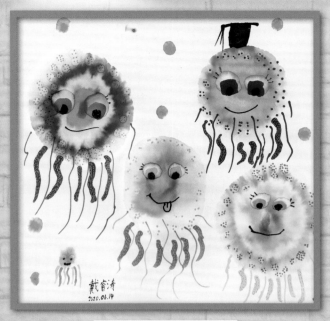

戴睿涛　男　8岁画

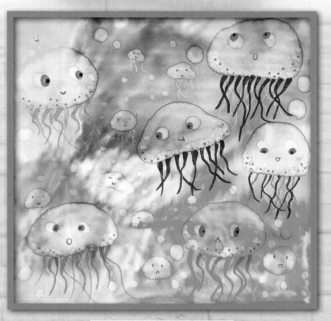

何知然　女　8岁画

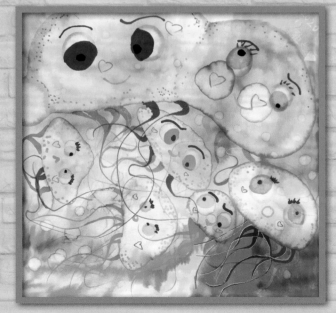

谭雅娅　女　8岁画

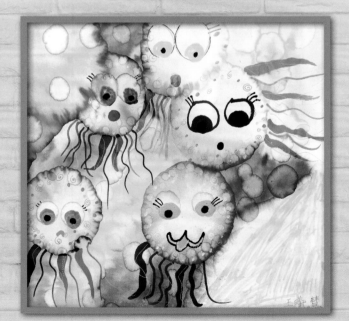

王曦慧　女　8岁画

小·提示

等画面干透，用毛笔蘸沾清水画水母的时候，毛笔不要沾太多水，可以多晕染几次，少量多次。这样画水母才会成功哦。

大嘴鸟

有一种鸟，它有着胖胖的身材、圆圆的眼睛和一张超级大的嘴巴！它就是大嘴鸟！小朋友们在哪里见过它呢？动物园里面吗？它那大大的嘴巴是什么形状的？什么颜色的？我们把它画出来吧！

① 用油画棒勾画出大嘴鸟和树枝的轮廓。

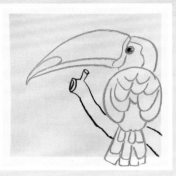

② 用蜡笔装饰大嘴鸟的嘴巴和眼睛，画出它身上的羽毛。

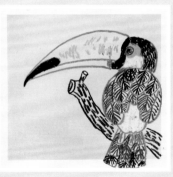

③ 用水彩笔给鸟嘴上色并画一圈圈叶子来装饰背景。

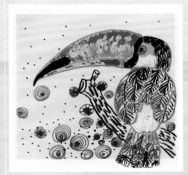

④ 用国画颜料渲染大嘴鸟的身体和背景。

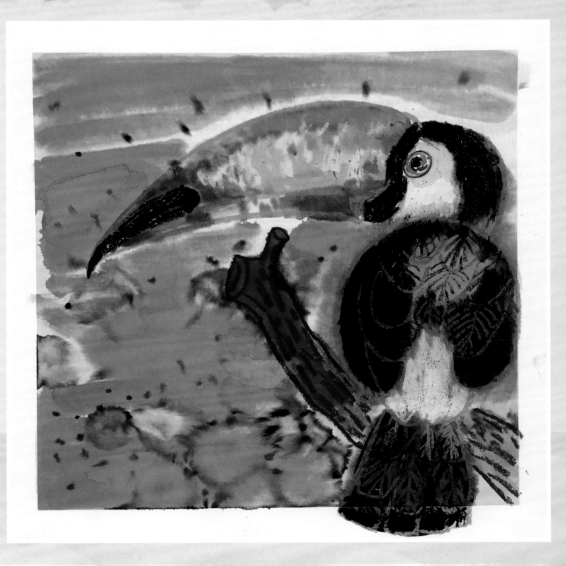

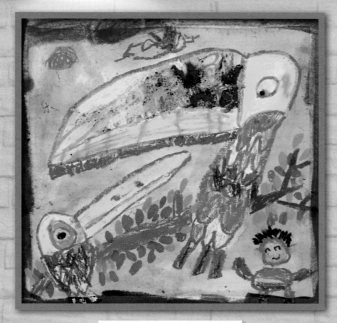

闭哲铭　男　5岁画

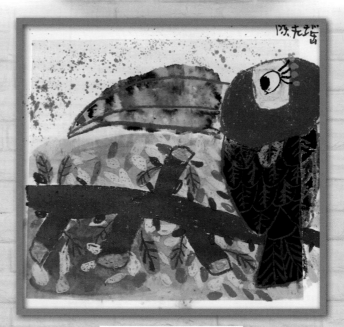

陈光瑶　女　8岁画

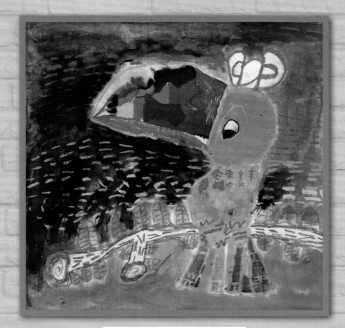

戴睿涛　男　8岁画

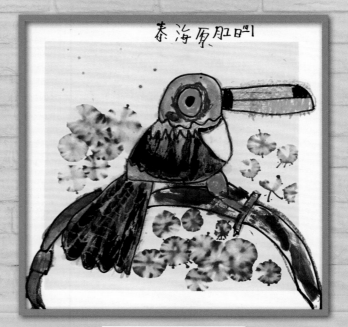

秦海源　男　7岁画

小·提示

大嘴鸟的嘴巴非常大，而且还是五彩斑斓的。我们可以把它的嘴巴画得像身体一样大，然后重点刻画哦。

8 漂亮的海龟

小乌龟真好看，长得憨实又可爱，身上背着个彩色的龟壳，走起路来一摇一摆，像个小鸭子，还显得十分自在。白天，小乌龟就从龟壳中探出头来，伸伸懒腰；到了晚上，缩进龟壳中美美睡上一觉。生活过得真是自在。

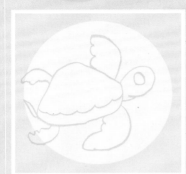

① 用浅色蜡笔画出乌龟的轮廓。

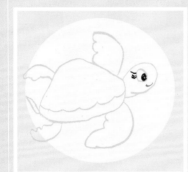

② 用白色蜡笔画出乌龟身上的装饰，用黑色蜡笔画出乌龟的眼睛。

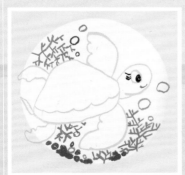

③ 用蜡笔画出背景环境。

④ 通过油水分离的方法用国画颜料涂上乌龟和背景的颜色。

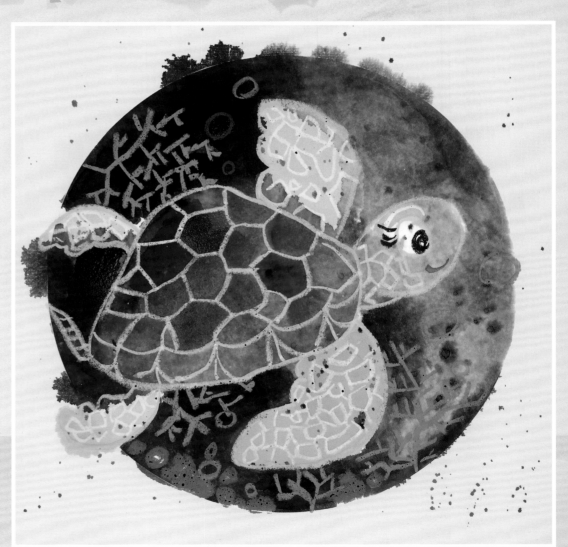

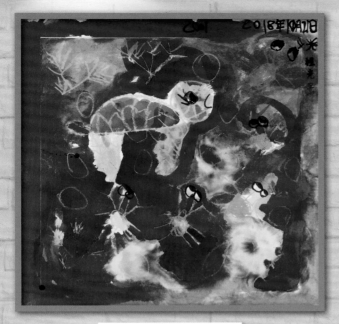

陈洸槿　男　5岁画

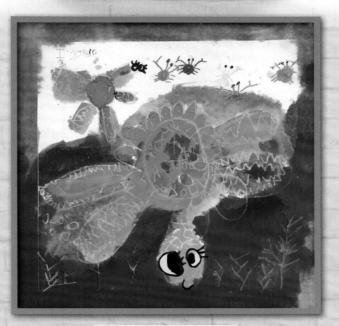

农蕊嘉　女　5岁画

王曦慧　女　6岁画

韦钰涵　女　5岁画

·小·提示·

用浅色蜡笔来画海龟的形状，用重色国画颜料进行油水分离，这样的海龟会更漂亮。

爱坚果的松鼠

来看看这只小松鼠手上拿的是什么呀？哦~原来是松果，小松鼠跑出来寻找食物了。小朋友们，让我们观察一下小松鼠和松果，然后把它们画出来吧！

① 用蜡笔勾勒出松鼠和草坪，并画出松鼠身上的毛。

② 油水分离法，用国画颜料给小松鼠上色。

③ 用国画颜料画出树叶，吹干后用水彩笔画出叶脉。

④ 给画幅的外轮廓上色，留白画面中心或用不同的颜色加上背景。

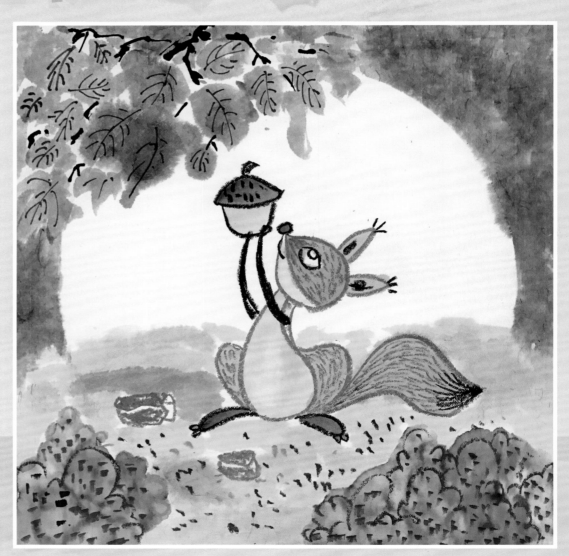

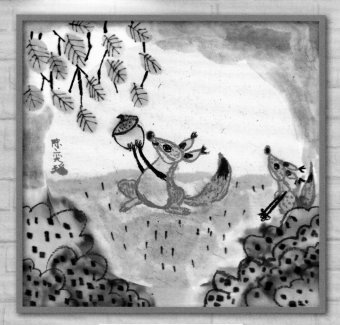

陈奕瑶　女　6岁画

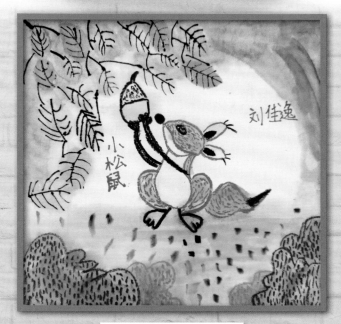

刘佳逸　女　6岁画

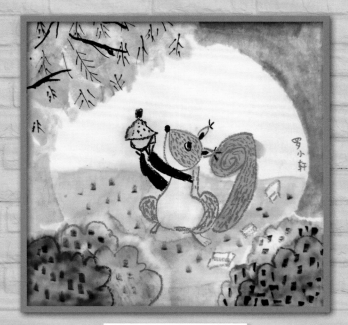

罗小轩　女　7岁画

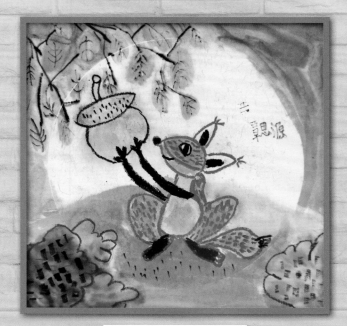

覃思源　男　7岁画

小·提示

小松鼠身上的毛发，要用油画棒一笔一笔地画出来，然后再进行油水分离，这样的松鼠毛发看起来非常蓬松。

10 雨后荷花

"小荷才露尖尖角"下一句是什么？"早有蜻蜓立上头"。小朋友们真聪明。大家觉得荷花在什么时候最漂亮呢？小朋友说是在雨后，大雨过后，荷花和荷叶上面盛满了亮晶晶的水珠，非常漂亮。老师教你们画出来吧！

① 用水彩笔把荷叶大概的形状在宣纸上涂出来。

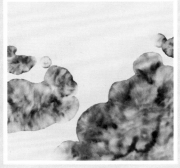

② 用清水晕开水彩笔画的地方。

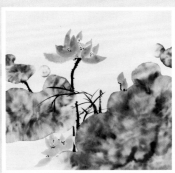

③ 用毛笔和国画颜料画出荷花。

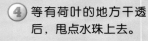

④ 等有荷叶的地方干透后，甩点水珠上去。

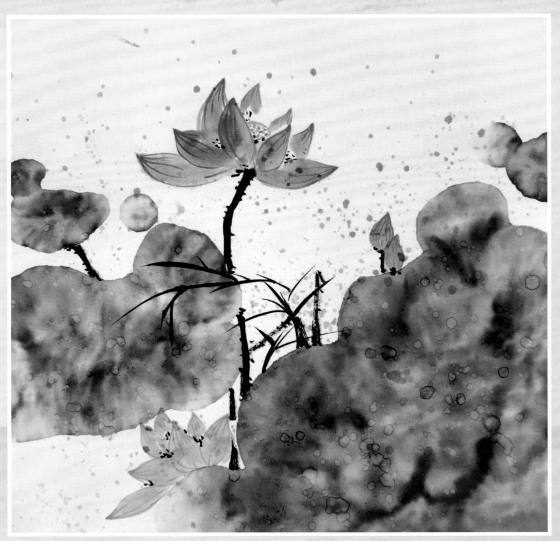

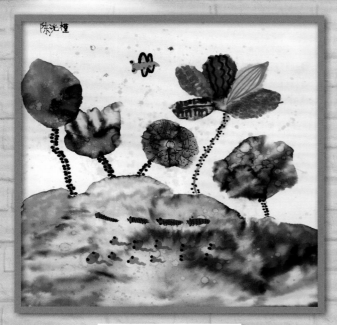

陈洮槿　男　8岁画

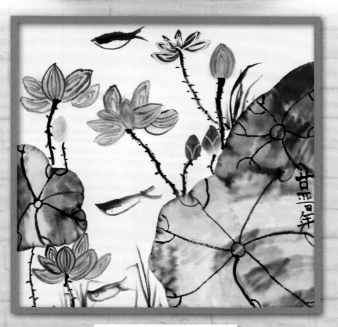

甘晋年　男　9岁画

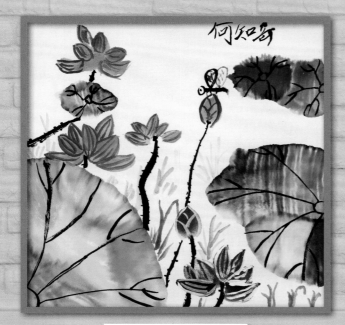

何知岳　男　10岁画

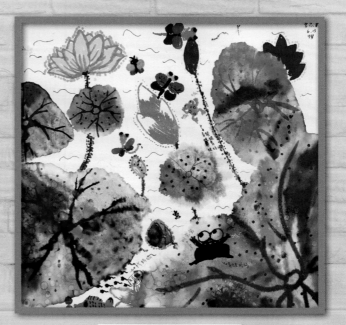

李思葳　女　9岁画

小·提示

用毛笔蘸清水把水彩笔晕开的时候，毛笔不要沾太多水，控制好整个荷叶的形状，水多荷叶的形状就会变形。

咸蛋超人

小朋友们，你们知道咸蛋超人吗？对，就是那个打怪兽的咸蛋超人！他那大大的眼睛就像两个会发光的鸡蛋。你们知道咸蛋超人起飞是什么动作吗？又是怎么打怪兽的呢？跟老师一起把它画出来吧！

① 用油性笔画出奥特曼的外轮廓。

② 画出背景，注意前后遮挡关系。

③ 用油画棒画涂主体外轮廓。

④ 油水分离法，用国画颜料上色。

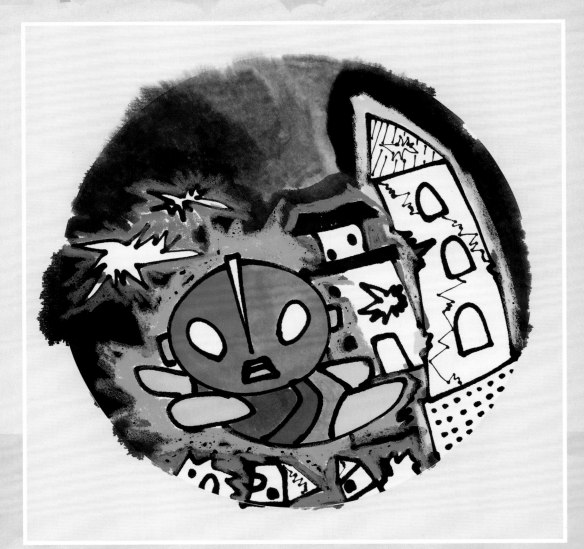

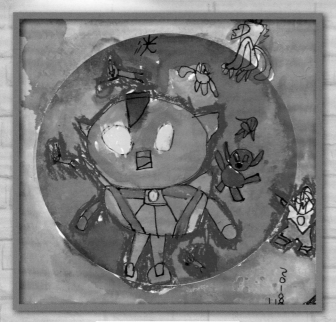

陈洸槿　男　5岁画

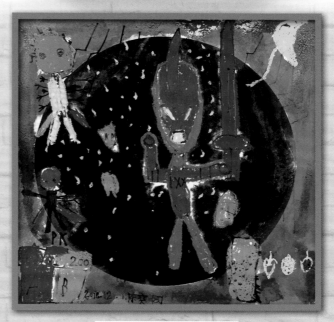

陈奕同　男　7岁画

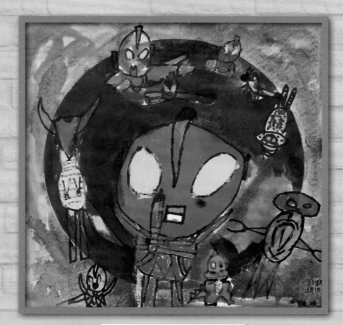

王鹏鸣　男　7岁画

禤达瑞　男　4岁画

小·提示

用油画棒在咸蛋超人的周围涂上一圈不整齐的油脂，油水分离后，就会有咸蛋超人发光、被电或爆炸的感觉。

12 徽派建筑

俗话说："上有天堂下有苏杭"。今天老师要教小朋友们一起画徽派老房子。徽派建筑有什么特点呢？有黑色的瓦片、白粉色的墙壁。依山傍水的是不是非常美？怪不得那么多人想去看这美丽的风景！小朋友们我们一起去看一看吧！

① 用油性笔画出房子的屋顶。

② 画出房子的外轮廓和窗户。

③ 用国画颜料画出植物和房子的外轮廓。

④ 用国画颜料画上背景的水，再甩几笔装饰画面。

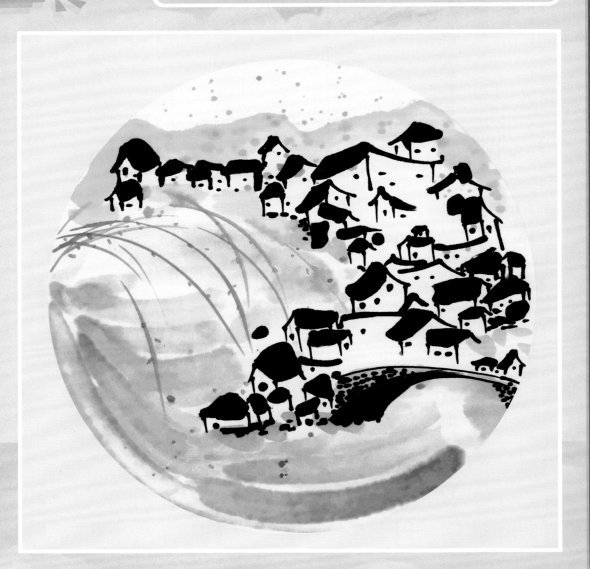

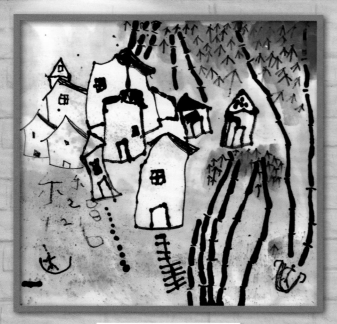

闭哲铭　男　5岁画

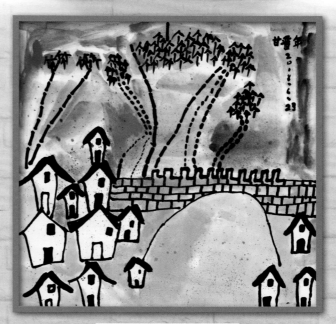

甘晋年　男　7岁画

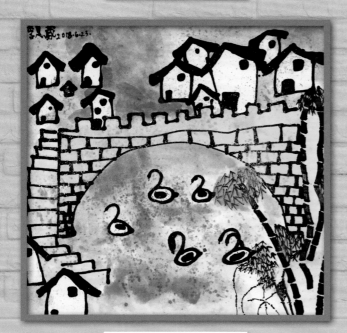

李思葳　女　7岁画

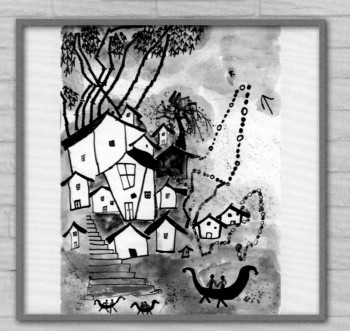

谭谦�　男　8岁画

小·提示

在画房子的时候要注意房子的前后关系，有错落感，有延伸感，这样看起来就会像一个美丽的小村庄。

猫咪吃鱼

小朋友们,猫咪喜欢吃的食物有哪些呀?"老鼠,鱼,肉……"嗯,小朋友们了解的知识真多!猫咪平时最爱吃的就是鱼啦!我们今天画只大肥猫和几条被猫咪吃得只剩下鱼骨头的鱼好不好呀?那我们拿起画笔一起来创作吧!

① 用蜡笔画出猫咪和鱼骨。

② 用水彩笔画出叶子,用水晕开,吹干后画出叶脉。

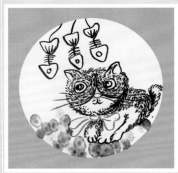

③ 用水油分离法给猫咪和鱼骨上色。

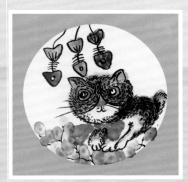

④ 背景可用渐变色装饰。

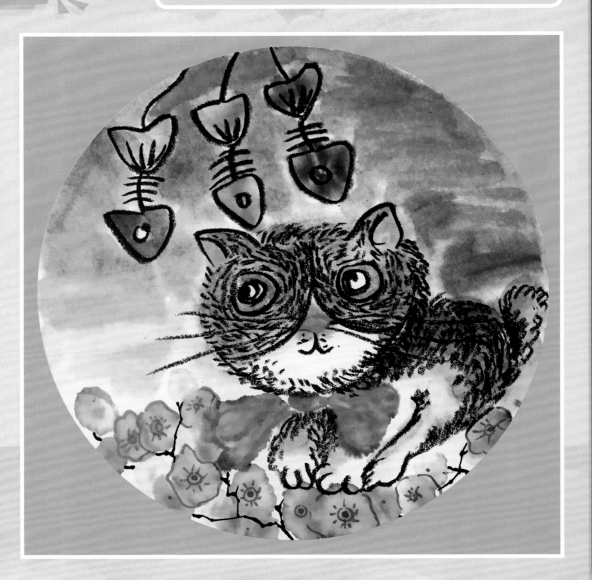

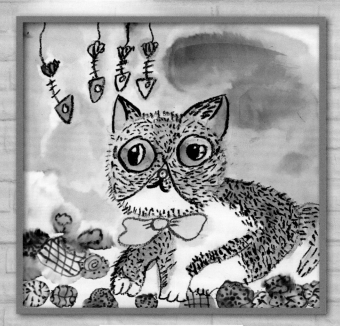

陈俐希　女　7岁画

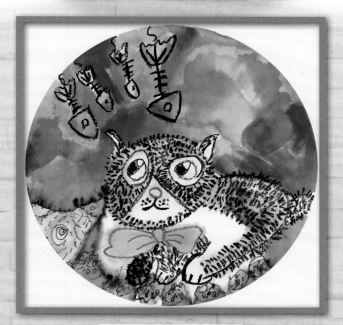

刘安智　男　8岁画

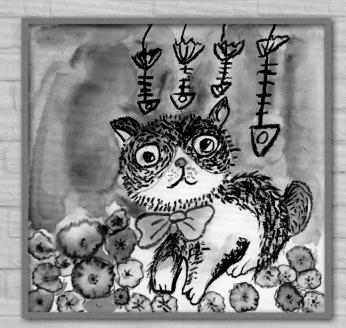

覃思源　男　7岁画

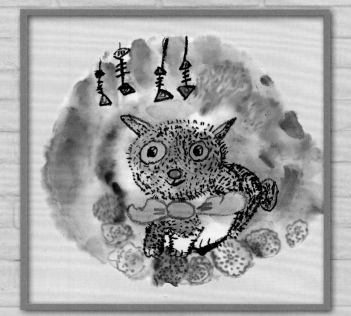

万朵彤　女　7岁画

·小·提示

猫咪头部和眼睛要画大，这样才会显得可爱。猫咪身上的毛发用色要和背景不一样。

14 蛇和老鼠

一天夜里，小蛇快乐地在农民伯伯的草莓地里玩耍，突然小蛇听到一些窸窸窣窣的声音，就像有一个小偷在偷东西。小蛇定睛一看，原来是小老鼠正在偷农民伯伯辛苦种的草莓。这时候小蛇要怎么做呢？请小朋友们画出来！

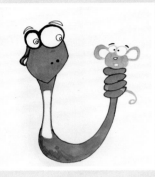

① 用马克笔勾画出蛇和老鼠。

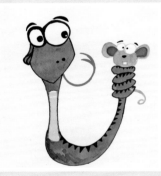

② 用马克笔装饰蛇和老鼠。

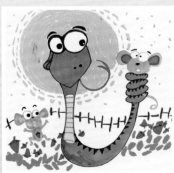

③ 再添加一只老鼠，用油画棒装饰背景。

④ 油水分离法，用国画颜料涂背景。

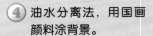

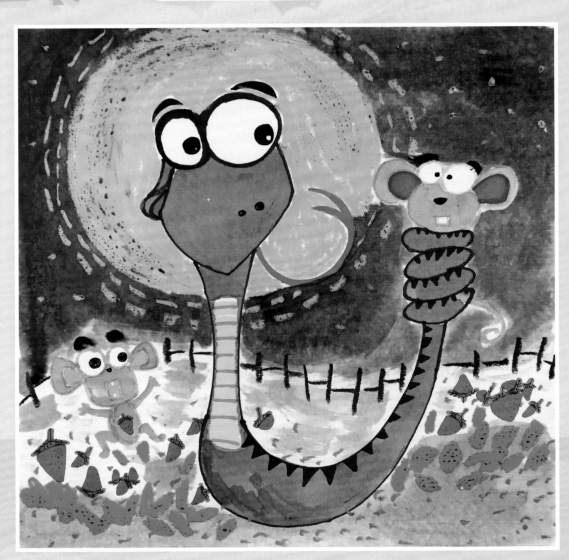

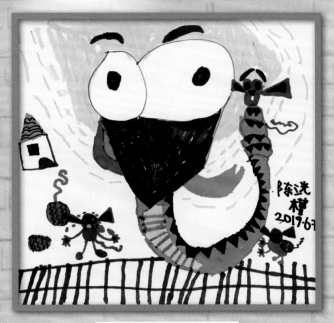

陈洸槿　男　6岁画

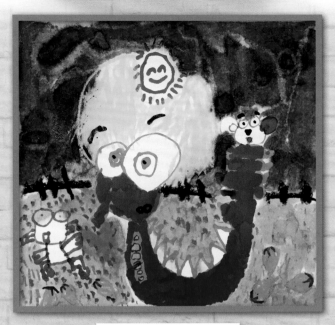

罗方宇　男　5岁画

周楚茗　女　5岁画

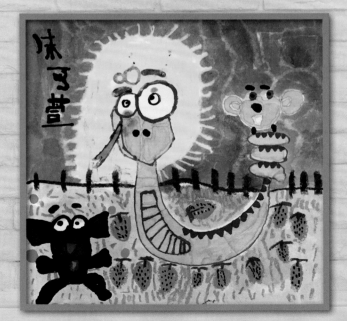

朱可萱　女　5岁画

小·提示

蛇和老鼠是天敌，小朋友们发挥想象力，当老鼠遇到蛇，老鼠的表情和动作是怎么样的？老鼠被吓得眼睛凸出来，四脚朝天？

15 高贵的丹顶鹤

丹顶鹤！它有一身洁白的羽毛，如出淤泥而不染的青莲，还有一双长而纤细的腿，头顶还有一抹炫目的红色，长长的锋利的小嘴巴。哇！行走的丹顶鹤就像一位气质高贵的少女，令人喜爱！

① 用蜡笔勾画出丹顶鹤。

② 用蜡笔画出背景。

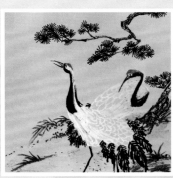

③ 用勾线笔画出松针。

④ 用国画颜料渲染松针和草地。

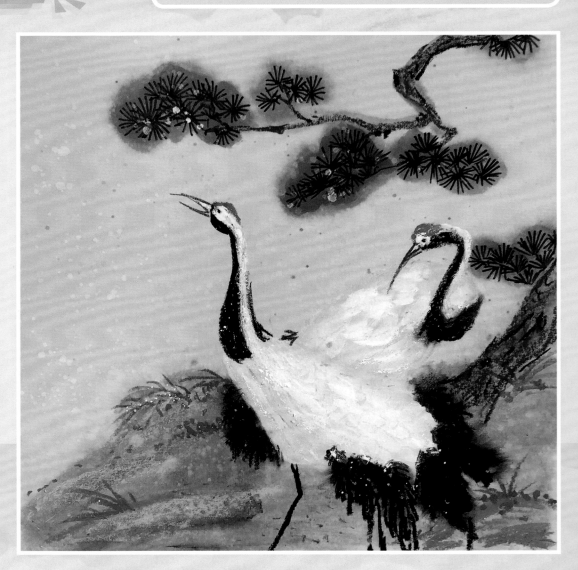

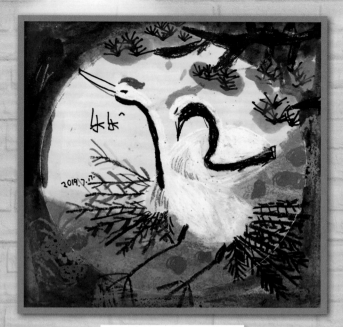

闭哲铭　男　6岁画

陈奕同　男　7岁画

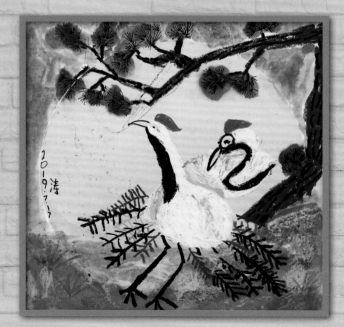

戴睿涛　男　8岁画

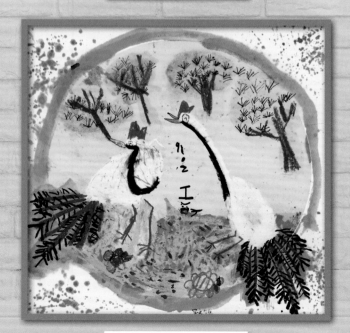

农蕊嘉　女　6岁画

小·提示

丹顶鹤白色的羽毛先用白色油画棒勾画出来，如果后面白色不明显，再用白色国画颜料重新附一层上去。

孤独的狐狸

小狐狸拥有毛茸茸的尾巴，三角形的大耳朵。不同种类的狐狸颜色不同。但是小狐狸经常被其他动物疏远，小鸡们见到它就逃，还有许多动物在说他坏话。所以它们每次出门都是躲躲藏藏的。

① 用油画棒勾画出狐狸的外轮廓和眼睛。

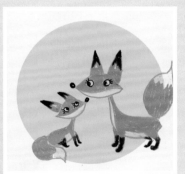

② 用油画棒涂上皮毛的颜色。

③ 用水彩笔和蜡笔装饰背景。

④ 用国画颜料渲染背景。

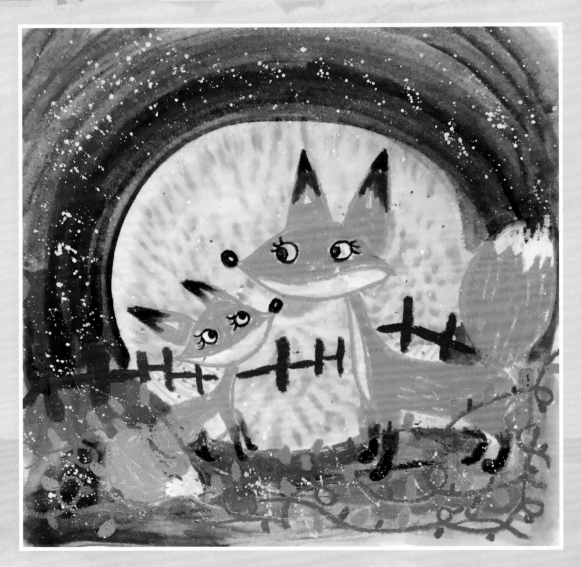

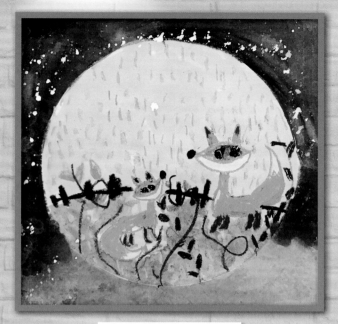

陈奕瑶　女　6岁画

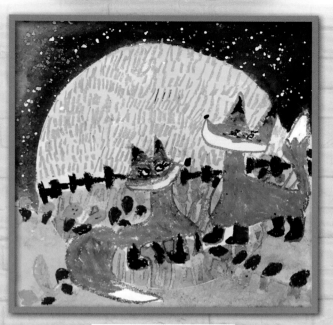

刘安智　男　8岁画

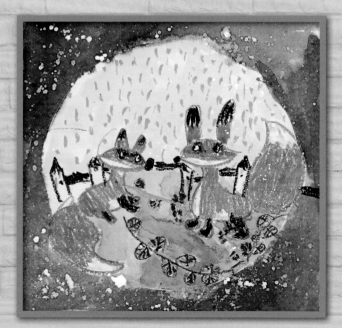

刘映嘉　女　5岁画

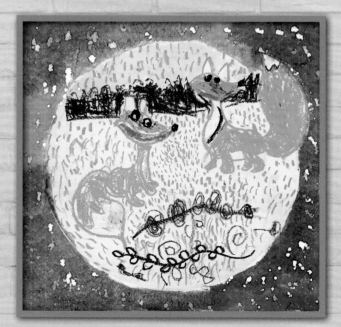

王君宇　男　5岁画

小·提示

夜晚的背景要画出层次感，调颜色的时候就要有浓淡，这样出来的夜空就会很丰富。再用甩笔的方法把星星甩出来。

17 夜间音乐家

月光照亮夜空，有一只小动物跑出来觅食。它有着长长的触角，大大的眼睛，扇动着翅膀，还长了几条腿。这只小动物就是蛐蛐！我们用不同的画笔材料来画出与众不同的蛐蛐吧！

① 用马克笔画出蛐蛐的外形并用蜡笔装饰。

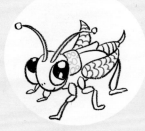

② 用蜡笔画出小草跟月光。

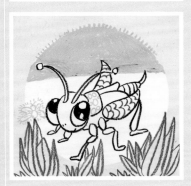

③ 用不同的国画颜料给物体上色。

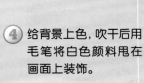

④ 给背景上色，吹干后用毛笔将白色颜料甩在画面上装饰。

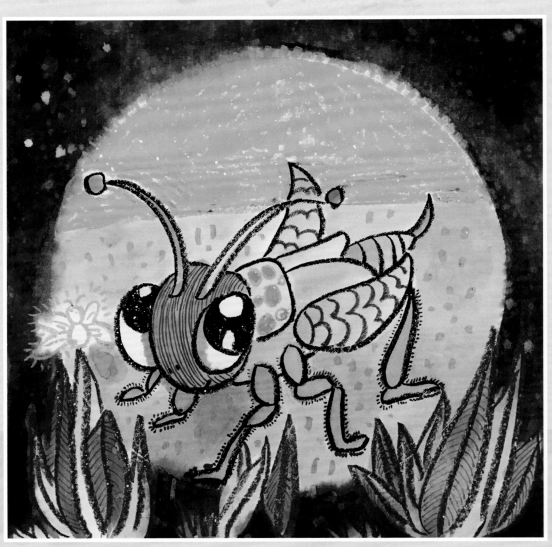

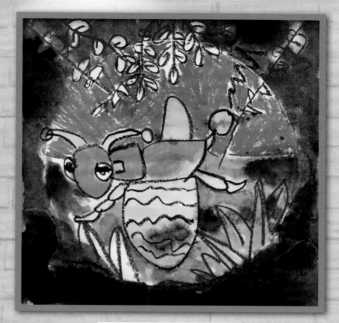

龚悦朝　男　5岁画

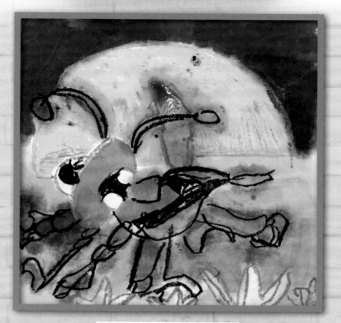

逯轩宇　男　5岁画

谢政航　男　5岁画

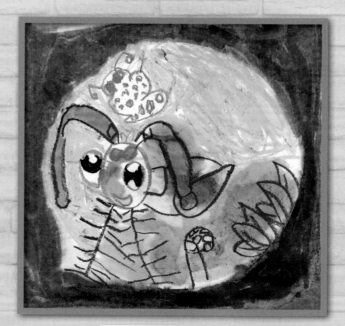

易捷骅　女　5岁画

小·提示

蛐蛐的腿分成三节，每节上有很多小刺，我们要细心的一根根画出来。蛐蛐的大眼睛要留出高光，才会显得炯炯有神。

18 家里的果盘

小朋友们，你们最喜欢什么水果呀？有香蕉、苹果、哈密瓜、西瓜、樱桃、葡萄、菠萝等。哇，小朋友，你们喜欢的水果可真多！那你们会画水果吗？要注意水果的形态结构还有颜色搭配哦！

① 用油性笔画出每种水果的外轮廓。

② 进一步丰富水果。

③ 用油画棒结合点线面装饰水果。

④ 用国画颜料给水果上色并加上背景色。

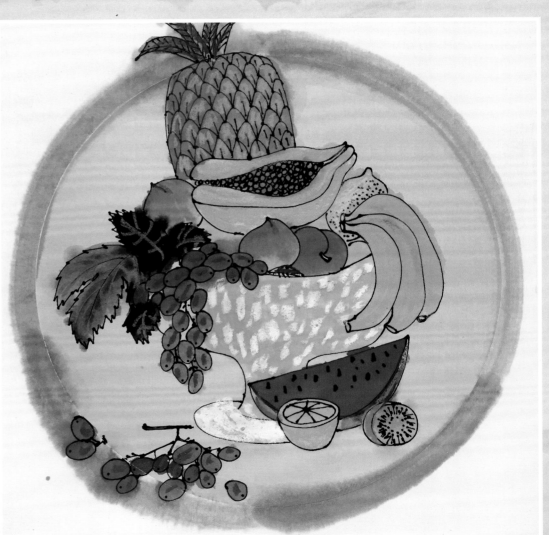

何语传　男　7 岁画

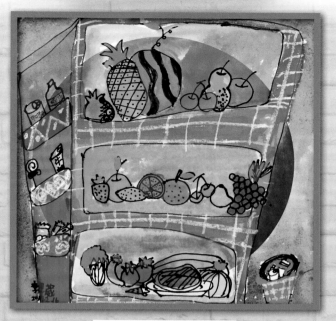

李思葳　女　6 岁画

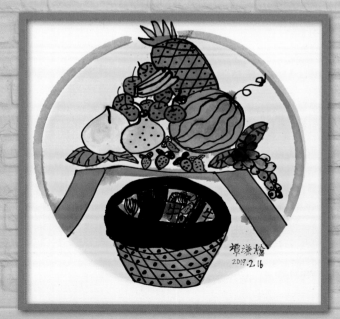

谭谦燨　男　8 岁画

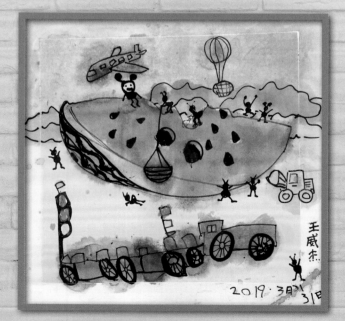

王威杰　男　4 岁画

小·提示

每一种水果的形态和颜色不一样。在画水果的时候，要画一些完整的，一些切开的，一些大的，一些小的。这样看起来就很丰富了。

混凝土搅拌车

有一辆车子后面载着一个大大的滚筒,那就是混凝土搅拌车。小朋友,你们认识它吗? 对啦,它是用来运输混凝土的车子。在行驶过程中,一边搅拌一边运输,到达目的地时就搅拌完成啦! 小朋友们真聪明,那今天就让我们一起将搅拌车画在纸上吧!

① 用马克笔勾画出人和汽车的外轮廓。

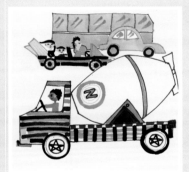

② 用马克笔丰富汽车的细节。

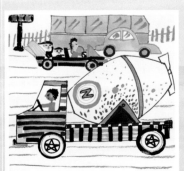

③ 用白色蜡笔画出斑马线,进一步装饰画面。

④ 用淡墨渲染路面,进行油水分离。

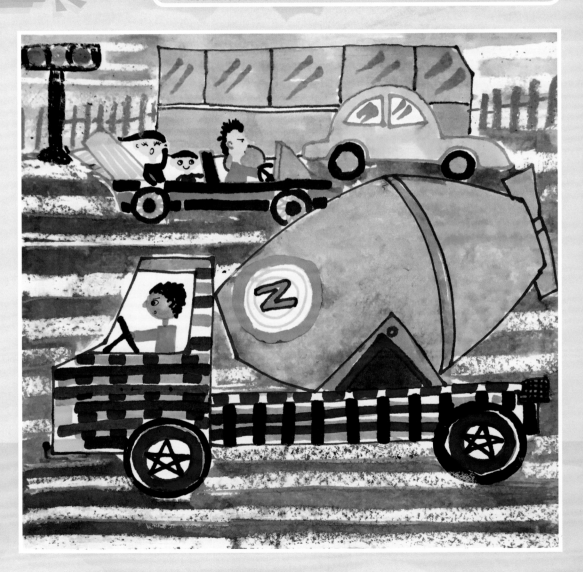

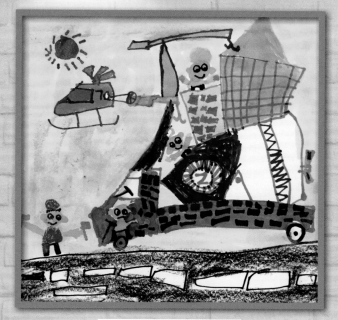

闭哲铭　男　6岁画

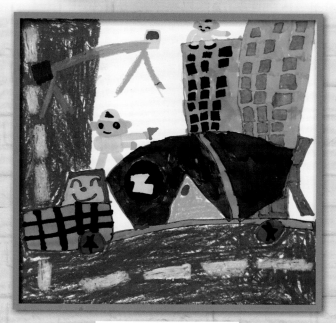

陈洸槿　男　6岁画

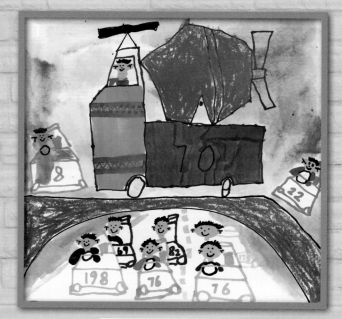

戴睿涛　男　8岁画

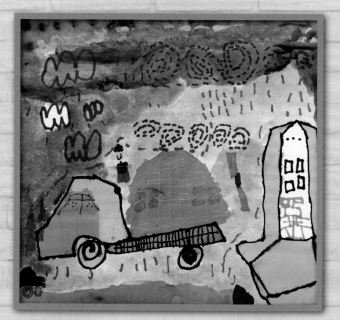

廖柏熙　男　5岁画

小·提示

画汽车的时候要注意汽车之间的遮挡关系，前面的汽车大，而且画的装饰要丰富一点。远处的汽车小，可以画的概括一点。

京剧人

小朋友们，你们听过这种"歌曲"吗？这种"歌曲"叫京剧，是国粹。你们观察一下她们穿戴的服装跟头饰是不是很特别呀，那我们把她们画出来，再给她们设计一下新服装吧！

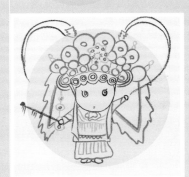

① 用不同颜色的蜡笔画出京剧人的外轮廓。

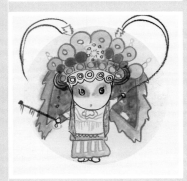

② 用国画颜料先给部分头饰和服饰上色，可用冷暖对比色搭配。

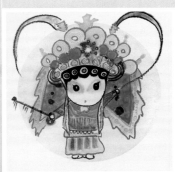

③ 完成整个人物的色彩，用吹风机吹干并用水彩笔进行元素的装饰。

④ 可用不同的颜色上底色，平涂或甩颜料的方法皆可。

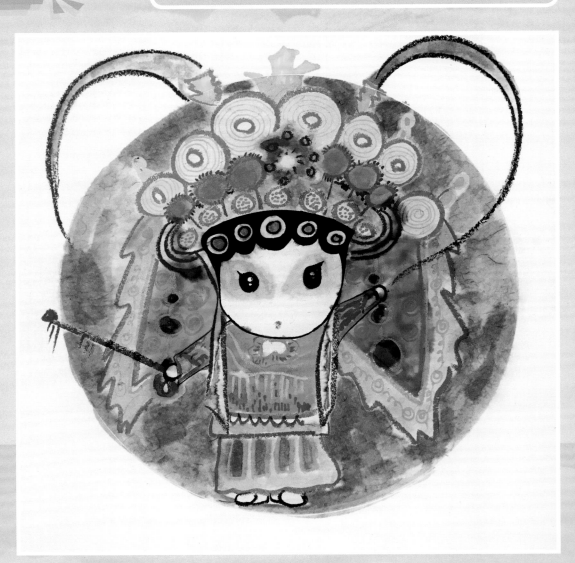

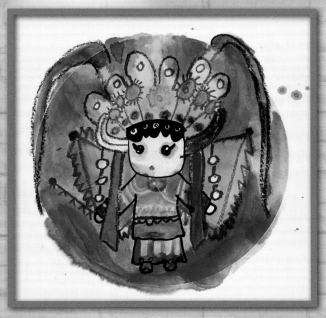

陈俐希　女　6 岁画

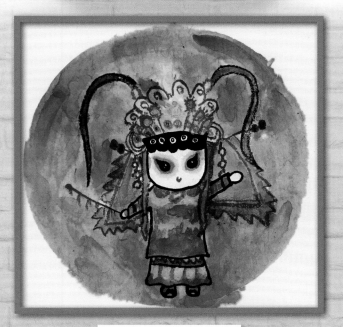

陈奕瑶　女　6 岁画

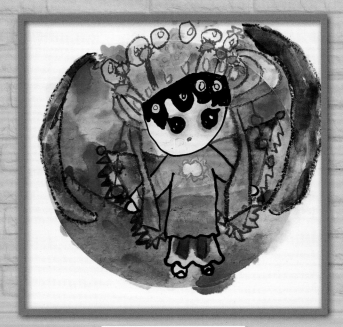

黄柄燊　男　5 岁画

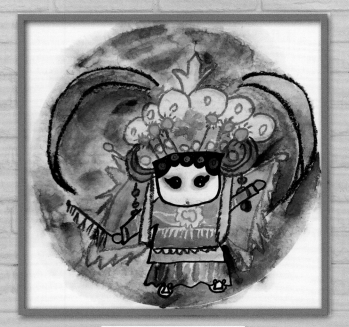

覃思源　男　7 岁画

小·提示

京剧中每个人物的角色代表不同的性格，每个角色的服装跟头饰也会有所不同，创作中可以在服饰跟头饰上大胆改动。

21 森林里的小老虎

"嗷……""小朋友们快跑啊！"知道是什么动物来了吗？我们看看在森林里玩耍的是哪只小动物。哦，原来是小老虎出来玩了，数一下有几只？一只，两只……那让我们一起来把这几只森林里的小老虎用我们炫彩的画笔画出来吧！

① 用不同的水彩笔勾勒出树和小老虎的形状。

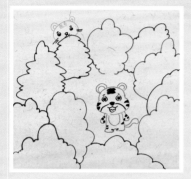

② 用水彩笔在树上点满小点点，用毛笔蘸水将颜色晕开。

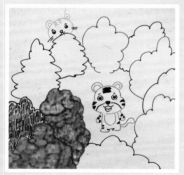

③ 把所有的树点上不同的颜色用水晕开，并用吹风机吹干。

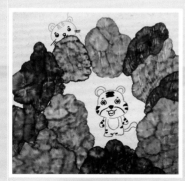

④ 画出树干和小草，给小老虎涂上颜色。

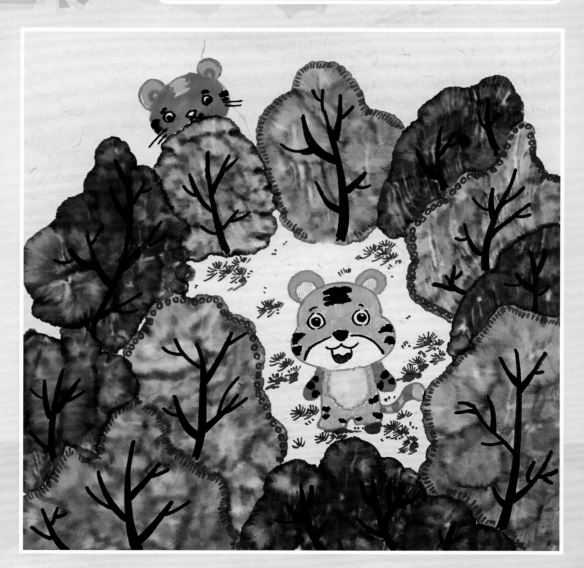

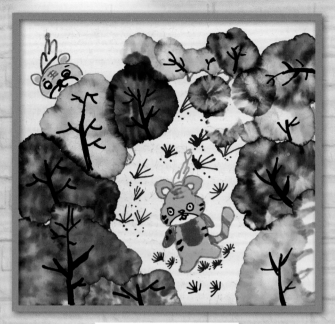

梁钰滢　女　5岁画

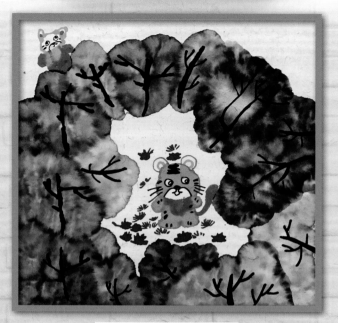

罗方宇　男　5岁画

吴熙蕾　女　6岁画

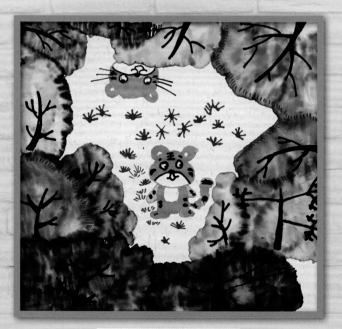

张丝语　女　5岁画

小·提示

森林里的小树随着它们生长的时间段不同，颜色也会有所不一样，所以树的颜色可以大胆地选择，不一定要用绿色

今天，斑马一家要去动物园拍全家福，摄影师说："你们拍照时周围的环境颜色要丰富一点，因为你们身上只有黑白色，不然拍出来的照片不好看哦！"看看小摄影师怎么布置拍照场景的！

① 用油性笔画出斑马的外轮廓。

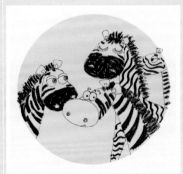

② 用油画棒画出斑马的条纹。

③ 用油画棒画出背景叶子，画涂斑马外轮廓。

④ 使用油水分离法，用国画颜料涂上背景。

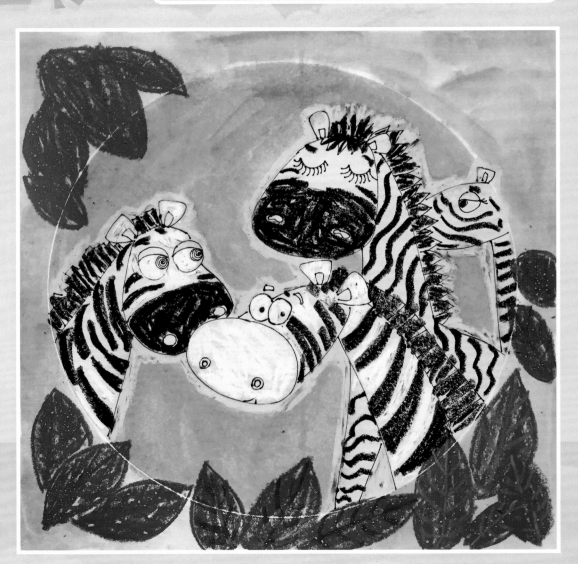

何语传　男　7岁画

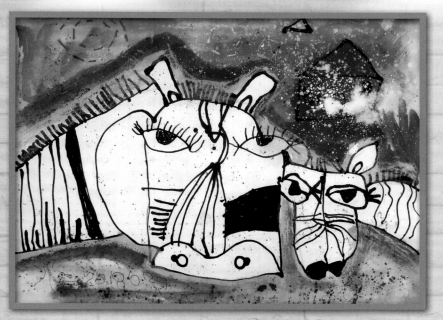

陆民熠　男　4岁画

伍唯宇　女　8岁画

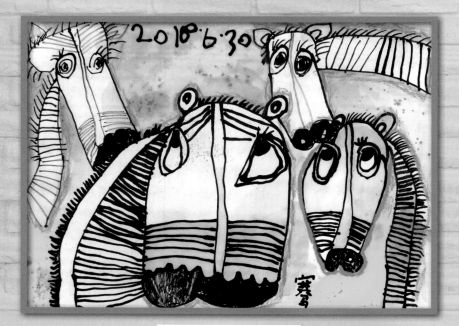

唐梓骞　女　4岁画

小·提示

斑马身上的黑色条纹要有不同的变化，可以有长的有短的，还可以是三角形、圆形、正方形的。

23 三月三民歌节

壮族传统歌节，又叫"三月三""歌圩节"。歌圩，是壮族群众在特定时间、地点举行的节日性聚会歌唱活动形式。她们会穿戴着漂亮的衣服和头饰，唱山歌，跳竹竿舞。小朋友，你们参加过吗？让我们把他们画出来吧，要注意人物装饰哦！

① 用油性笔画出人物的外轮廓。

② 用点线面进一步装饰人物。

③ 用蜡笔结合点线面进一步装饰。

④ 用国画颜料渲染，进行油水分离。

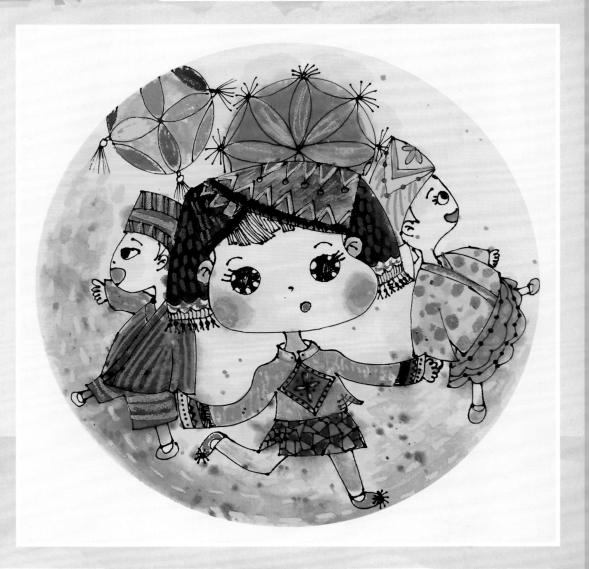

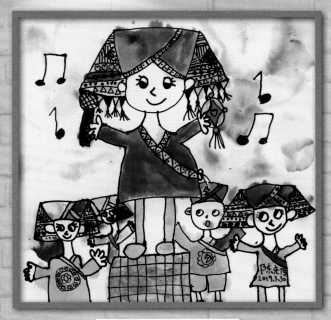

陈尧瑶　女　8岁画

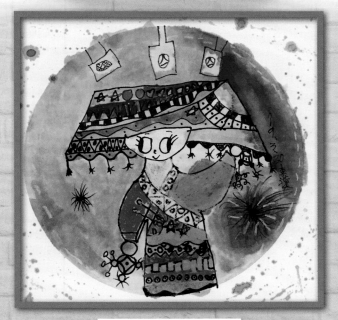

李浩天　男　8岁画

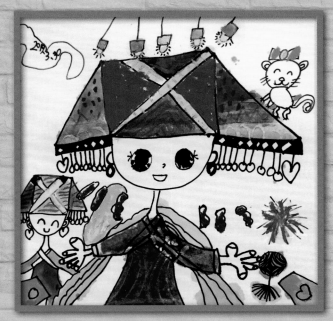

戴华涵　女　6岁画

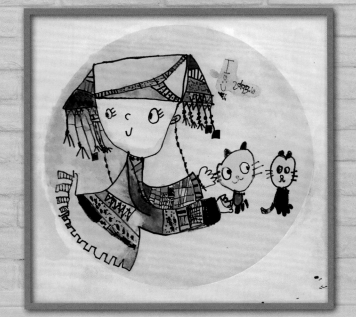

农蕊嘉　女　6岁画

小·提示

人物服饰上的装饰，可以用丰富的点线面结合起来的图形来装饰，要注意疏密对比。如衣服丰富，裤子就简单一点。

24 足球比赛

小明是这场足球赛上的守门员，眼看对方逼近球门了，小明用教练上课时教给自己的姿势和动作，两脚左右分开与肩同宽，两膝弯曲，脚跟稍提起，身体重心放在两脚掌上，上体稍前倾。哇，小明接住球啦！

① 用勾线笔画出足球场上的人物运动姿势。

② 用勾线笔丰富画面。

③ 用蜡笔画出球门和草地，用油画棒画涂人物外轮廓。

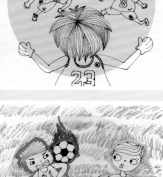

④ 用国画颜料进行油水分离。

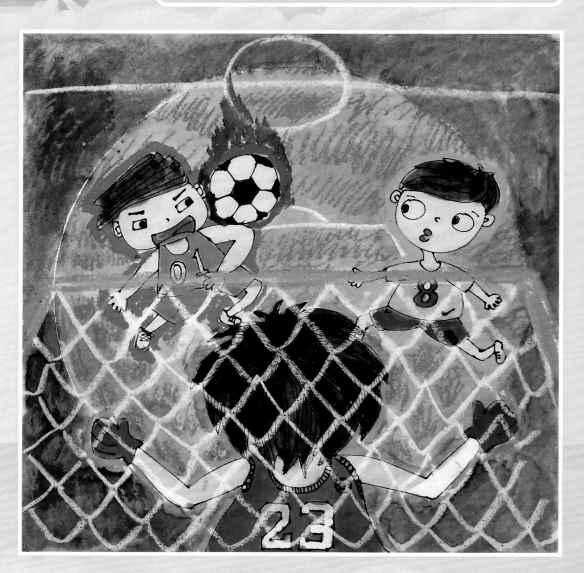

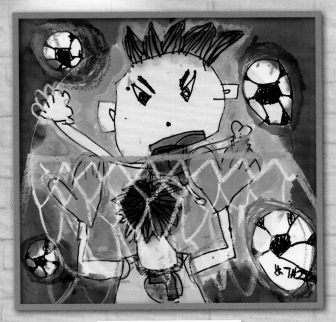

闭哲铭　男　6岁画

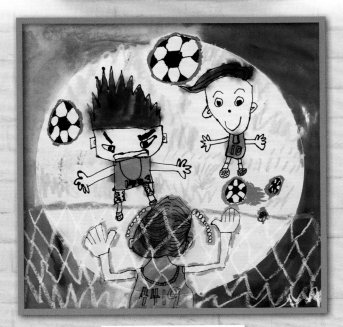

戴睿涛　男　8岁画

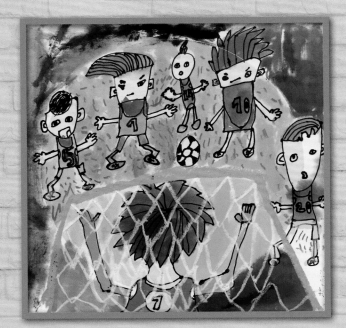

蒋雨泽　男　7岁画

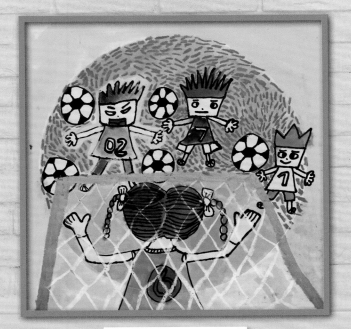

杨雅如　女　6岁画

小·提示

小球员们的肢体动作可以夸张一点，有张开双手接球的守门员，有提起脚踢球的小球员，还可以有摔跤的小球员。

25 大舞狮

有一位国王，他想驯服一头大狮子，他颁布诏令谁能驯服狮子就有赏赐。一位大臣非常聪明，他把狮子的外皮披上，然后装成狮子听从国王的指示上蹿下跳的，逗得大家很开心。从此人们每到节日或有喜事的时候都会用舞狮子来庆祝。

① 用马克笔画出狮子和人的外轮廓。

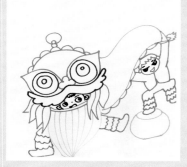

② 用马克笔进一步装饰狮子。

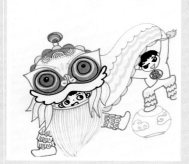

③ 用油画棒装饰背景，涂画狮子和人的外轮廓。

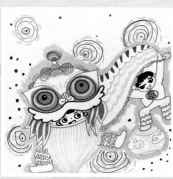

④ 用国画颜料进行油水分离。

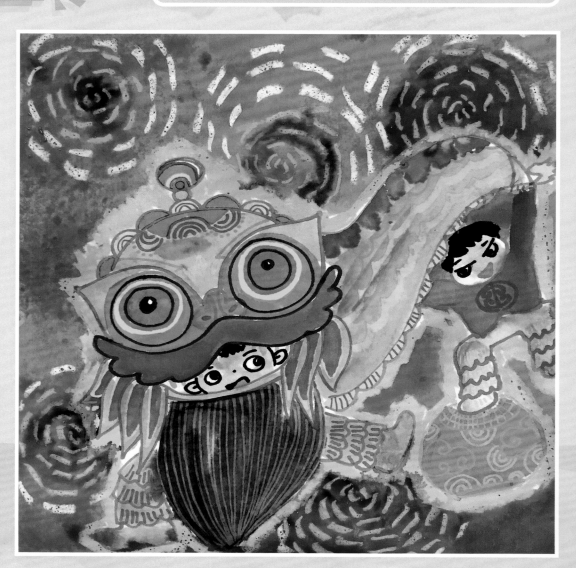

黄栎宸 男 8岁画

李思葳 女 7岁画

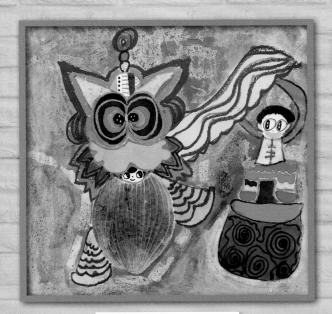

杨雅如 女 6岁画

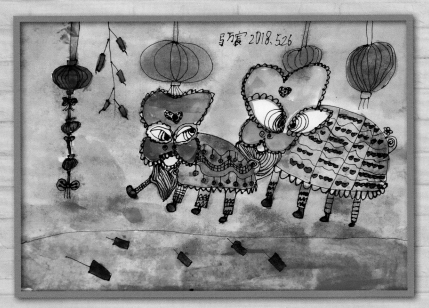

马万宸 女 6岁画

小·提示

狮子的眼睛又大又有神，可以在眼睛周边多画几圈装饰，用颜色的时候可以用对比大一点的色彩，如黄色和紫色、红色和绿色。

53

星月夜

黑夜中，繁星点点，一眨一眨的，远处还有一道星河，五光十色漂亮极了。凡·高的《星月夜》用夸张的手法，生动地描绘了充满运动和变化的物体。小朋友们，你们觉得它们有动起来吗？接下来让我们拿起画笔，再现艺术大师的画作吧！

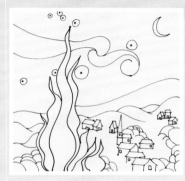

① 用勾线笔画出星月夜的场景轮廓。

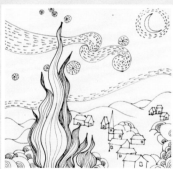

② 进一步用点线面装饰场景。

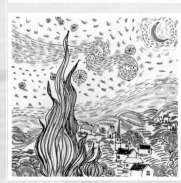

③ 用蜡笔装饰背景。

④ 用国画颜料进行油水分离。

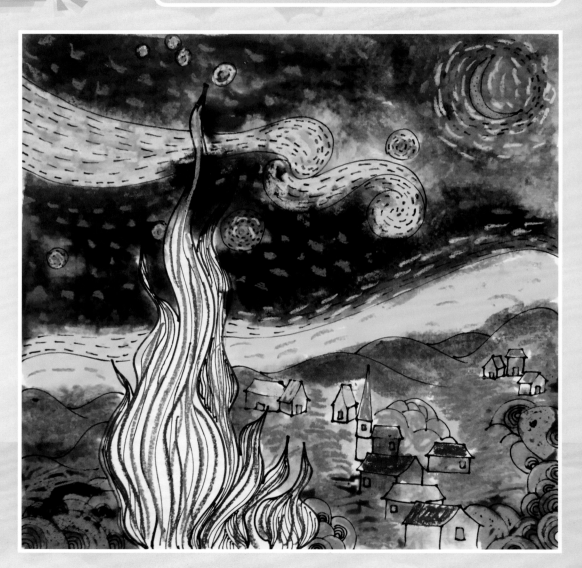

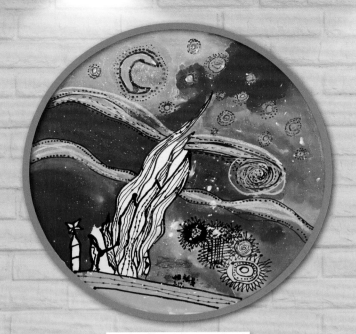

程韬睿　男　10岁画

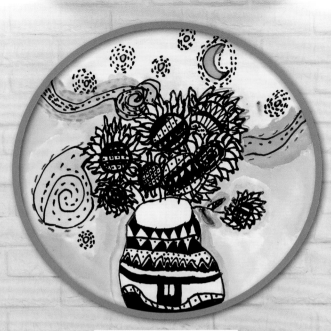

丘翊辰　男　8岁画

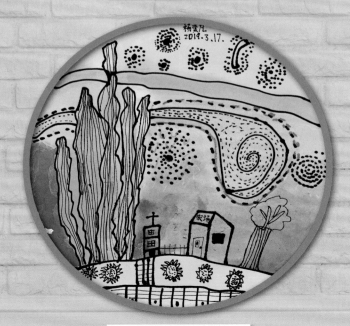

杨奕凡　男　8岁画

钟明轩　男　7岁画

小·提示

原画是用油画画的，现在我们是用油画棒和国画颜料进行油水分离来表现，国画颜料稀释的时候水分多一点，底层的油画棒就能显现出来了。

挖掘机

工地里有一个黄色的钢铁巨无霸、它有一条强大的手臂、轻轻一勾就能挖出一个巨大的土坑，工作效率非常高，深受工人们的喜爱。小朋友们猜一猜它是什么机器呢?

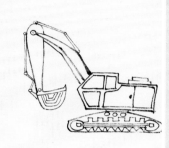

① 用毛笔勾画出挖掘机的外轮廓。

② 用油画棒平涂挖掘机，并丰富背景。

③ 把作品抓皱，翻到背面涂上干墨。

④ 翻到正面，用国画颜料上背景的颜色。

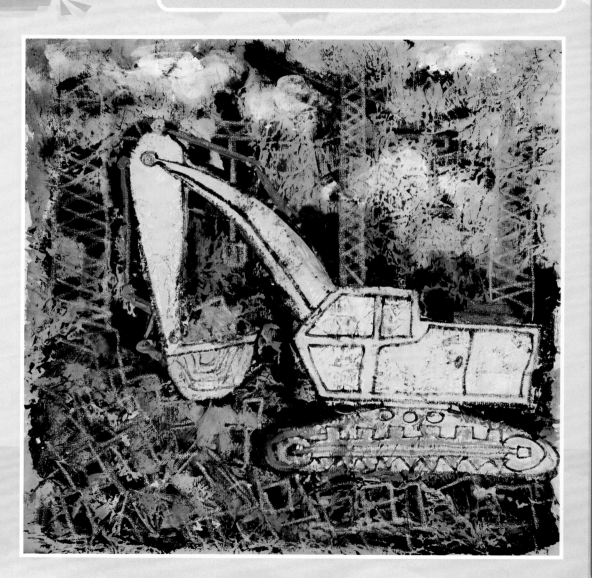

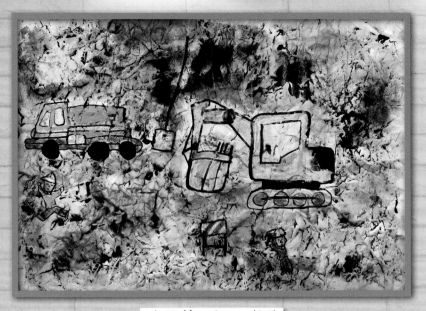

李思葳　女　8岁画

黄栎宸　男　10岁画

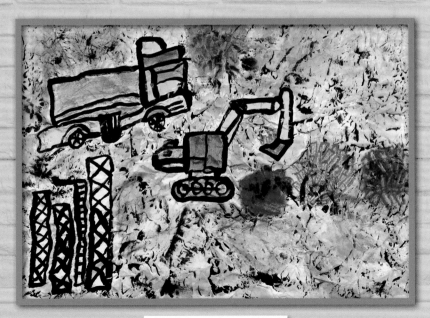

杨雅如　女　7岁画

陆峙屹　男　10岁画

小·提示

用油画棒画在宣纸上的时候，要轻一点，因为宣纸很薄，一用力就会烂。最好底下不要垫毛毡。

28 埃及壁画

埃及是四大文明古国之一，埃及壁画有它们独特的艺术风格和特色。正面律是埃及壁画的特点之一，就是指表现人物时，头侧面，眼睛正面，肩及身体正面，腰部以下又是侧面。今天就让我们走进埃及，一起感受一下埃及壁画吧！

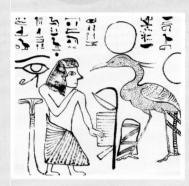

① 用毛笔勾出壁画的轮廓。

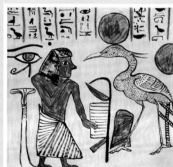

② 用油画棒平涂壁画。

③ 把作品抓皱，背面涂上干墨。

④ 翻到正面，用国画颜料修补主体颜色不够清楚的地方，突出主体。

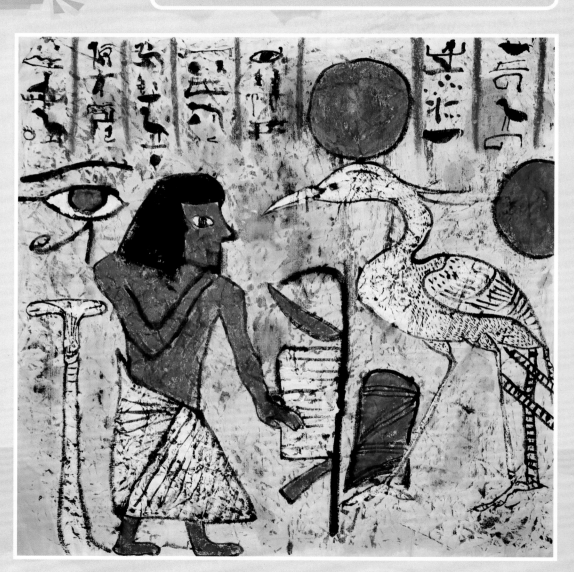

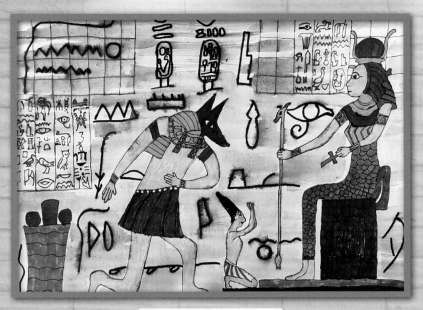

宋唯冉　男　12岁画

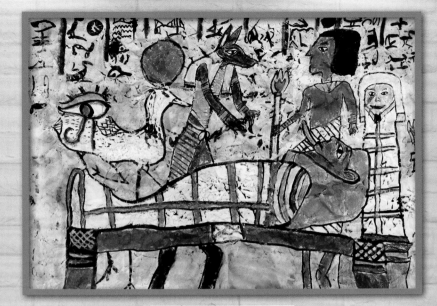

梁弘樾　男　11岁画

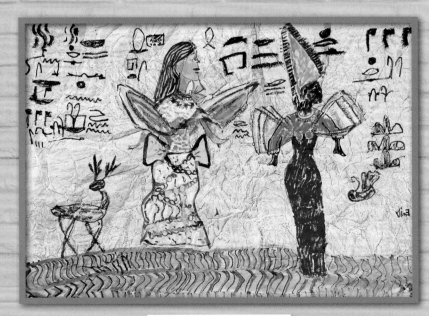

弋涵悦　女　7岁画

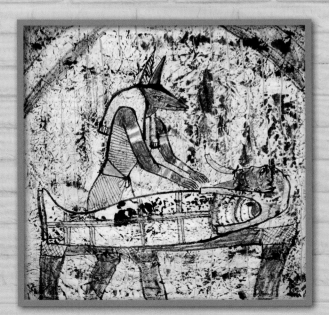

梁千千　女　12岁画

小·提示

壁画上白色的地方，最后需要用没有稀释过的白色颜料来提亮。如果有些墨渗得太多，也要用国画颜料补一下。

29 京剧头像

京剧是我们中国的国粹，是一个国家固有文化中的精华，看她们的装扮，非常有特点，不同年龄、性格、身份的女性穿着不同，如花旦大多扮演青年女性。身着漂亮的衣裳，如褂子、裤子、裙子绣着色彩艳丽的花样，还拿着一把扇子。

① 用毛笔蘸墨勾画人物的轮廓。

② 用油画棒上色，丰富人物的形象。

③ 把作品抓皱，翻到背面涂上干墨。

④ 翻到正面，用国画颜料添补一些色彩。

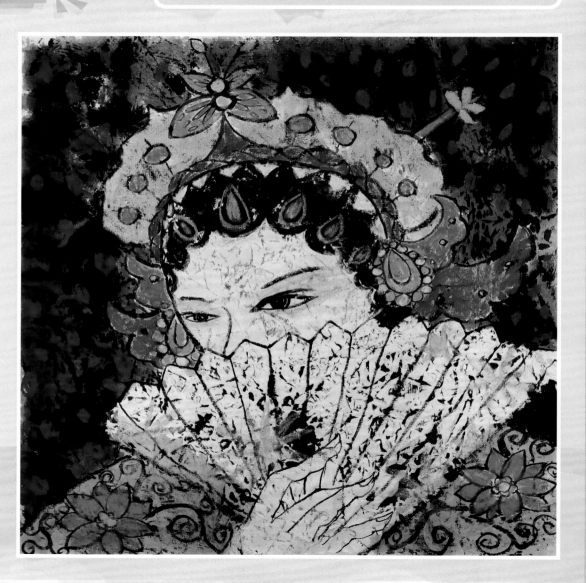

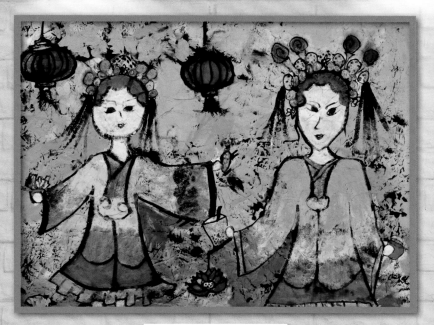

李思葳　女　8 岁画

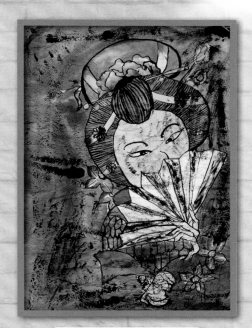

陆峄屹　男　10 岁画

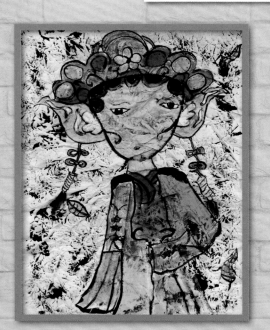

李沐澔　男　11 岁画

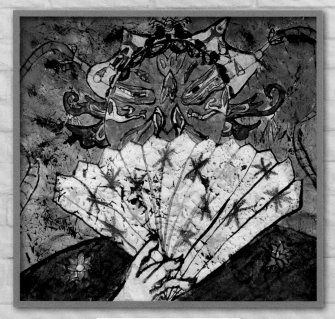

梁弘樾　男　11 岁画

小·提示

把作品抓皱时，
要慢慢用力，在
保证宣纸不烂的
情况下，褶皱多。
再用浓墨涂宣纸
背后，才能显现
出斑驳的感觉。

30 门神

门神是农历过新年的时候贴于门上的一种年画题材，用以保平安，是中国民间深受人们欢迎的守护神。小朋友们过春节的前夕，有没有看到家家户户贴春联和门神啊？你们看到的门神是凶凶的关羽、张飞还是可爱的福娃呢？

① 用毛笔勾画出门神的外轮廓。

② 用油画棒平涂门神身上的颜色。

③ 把作品抓皱，翻到背面涂上干墨。

④ 翻到正面，用国画颜料平涂背景，并丰富人物色彩，突出人物。

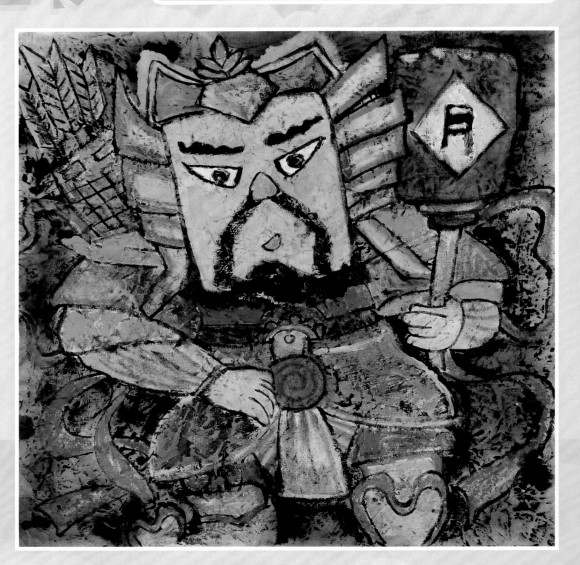

李沐澔　男　11岁画

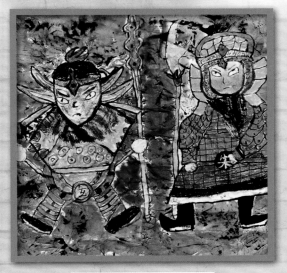

陈惠健　男　14岁画

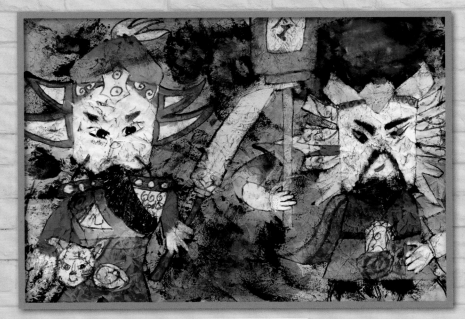

陆峙屹　男　10岁画

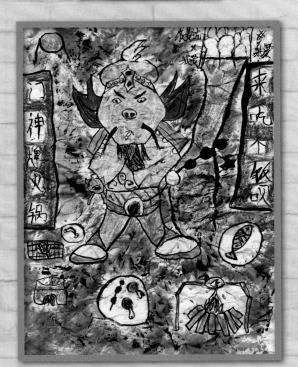

李沐霏　女　11岁画

·小·提·示

油画棒涂上宣纸上色彩不够明显，画最后一个步骤时，需要用国画颜料重新涂主体，让主体的色彩饱满。

陈夏玲
毕业于中央美术学院
童绘美术馆金牌教师
少儿美术教育专家
少儿美育培训讲师
联合多媒体设计师
广西电视台《超级点子王》栏目特邀嘉宾

童绘美术馆
TONGHUI MEISHUGUAN

"童绘美术馆"以广西美术出版社专业图书出版为依托，以艺术氛围浓郁的美术馆为教学场所，充分利用优质的教学资源专门针对学龄前儿童和中小学学生进行艺术教学指导。

除了课堂主题教学，"童绘美术馆"还与其他公立美术馆进行交流，积极开展户外写生与研学活动，并每年与各大专业团队合作举办少儿美术书法大赛，组织优秀作品向公众展出，让孩子们在竞赛交流中提高自己、展示自我。

童绘美术馆丛书 TONGHUI MEISHUGUAN CONGSHU ｜ 实验水墨

主　　编：陈夏玲
编　　委：陈夏玲　刘春兰　梁桂南
出版人：陈　明
策划编辑：吴　雅
责任编辑：吴　雅　鲍卓尔
装帧设计：雨　坛
校　　对：梁冬梅
审　　读：马　琳

出版发行：广西美术出版社
地　　址：广西南宁市望园路9号
印　　刷：广西昭泰子隆彩印有限责任公司
版次印次：2020年7月第1版第1次印刷
开　　本：889 mm×1194 mm　1/16
印　　张：4
书　　号：ISBN 978-7-5494-2217-3
定　　价：35.00元

图书在版编目（CIP）数据

实验水墨 / 陈夏玲主编. —南宁：广西美术出版社，2020.7
（童绘美术馆丛书）
ISBN 978-7-5494-2217-3

Ⅰ. ①实… Ⅱ. ①陈… Ⅲ. ①水墨画－国画技法－少儿读物 Ⅳ. ①J212-49

中国版本图书馆CIP数据核字（2020）第096588号